淳化阁帖

品味汉字书法之美

历代名臣卷 一

陆有珠／主编
廖幸玲／编著

安徽美术出版社
全国百佳图书出版单位

蜀都揩此

日涼東達不及

去子也

历代名臣法帖第一

漢張芝之書

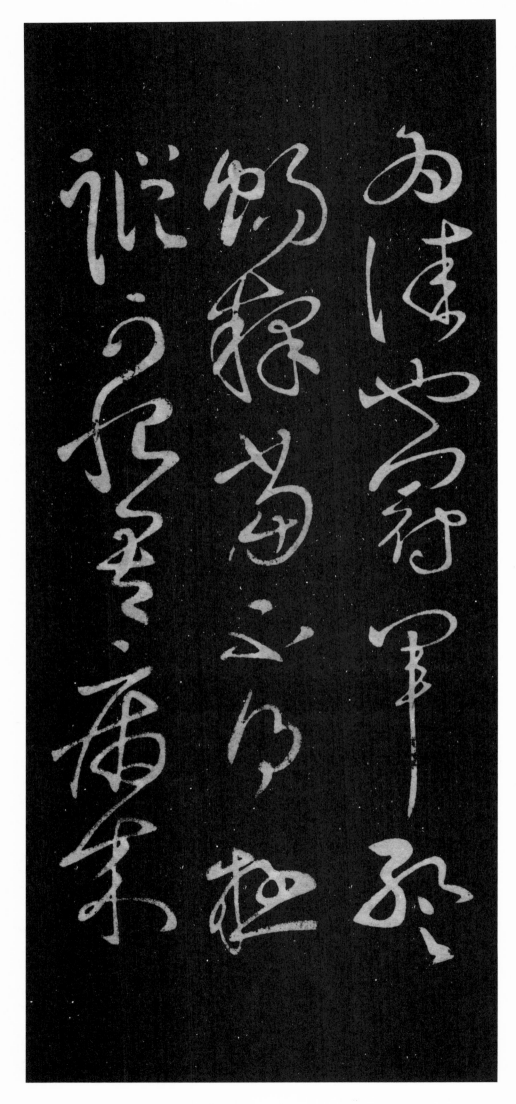

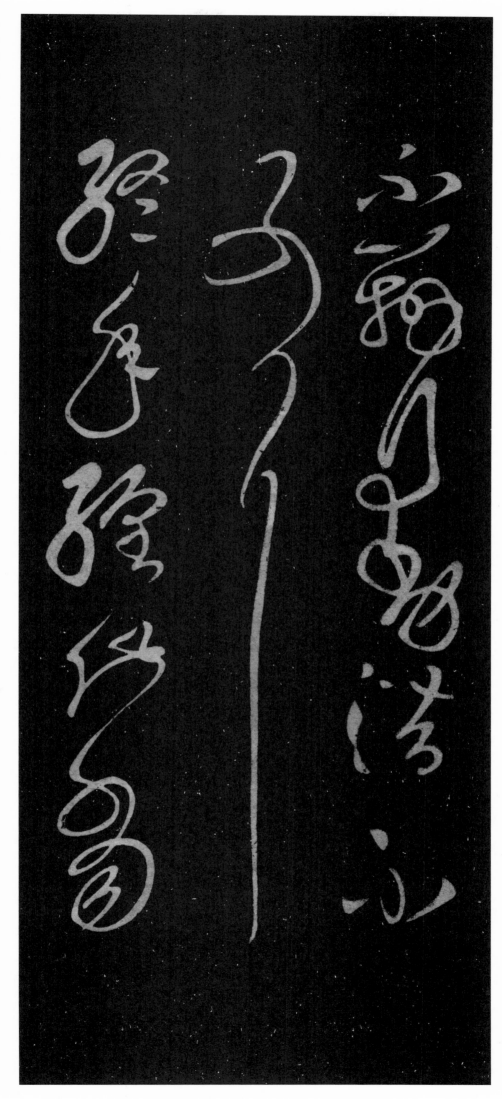

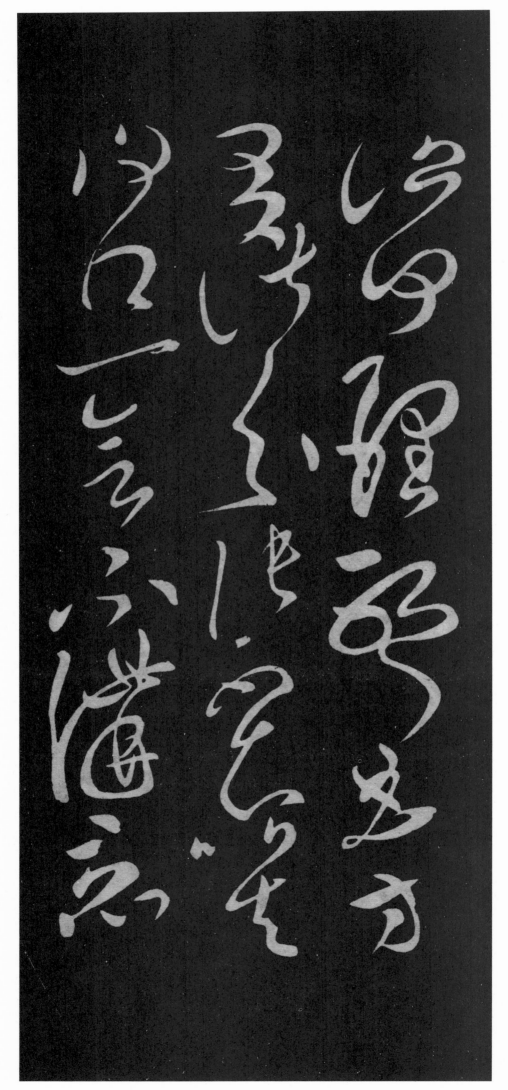

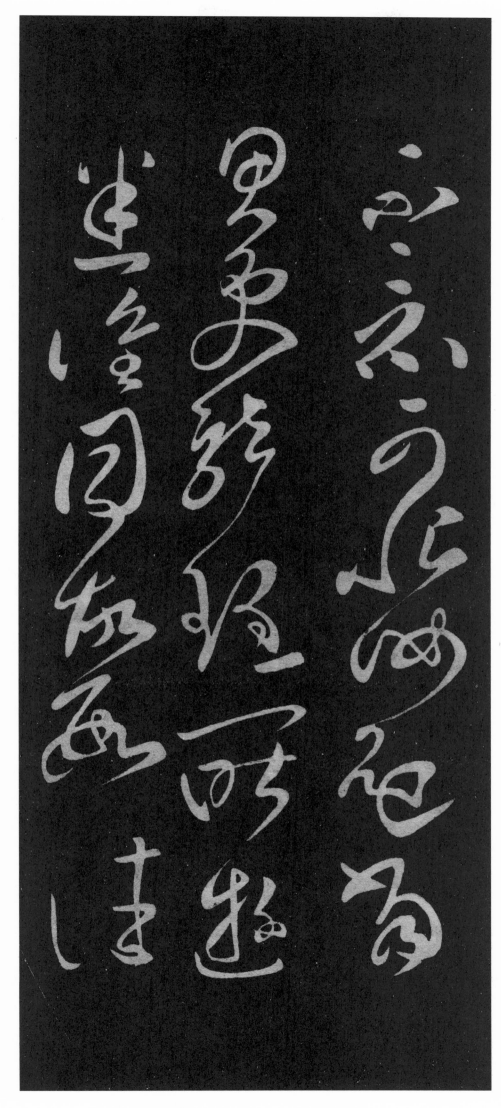

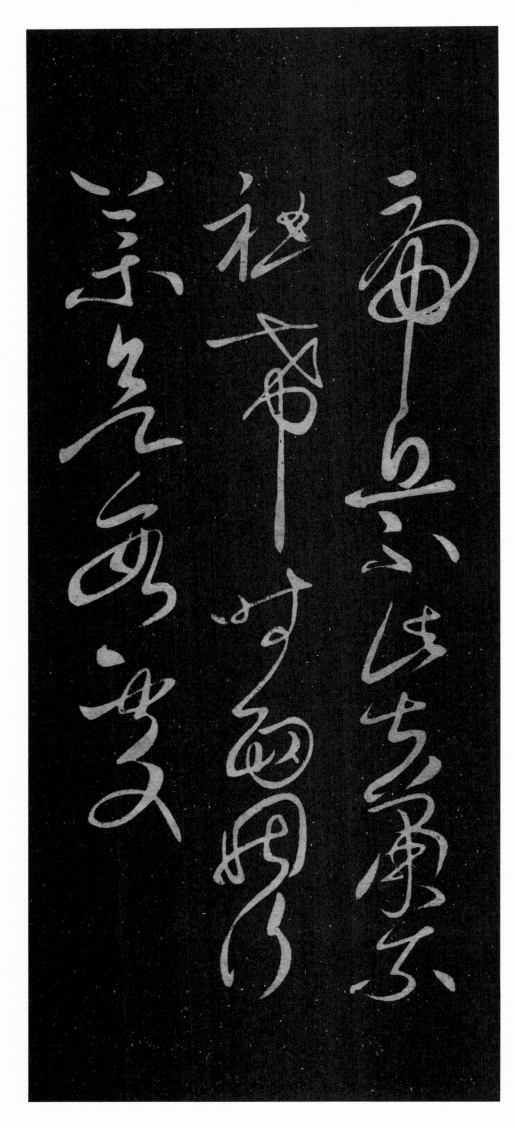

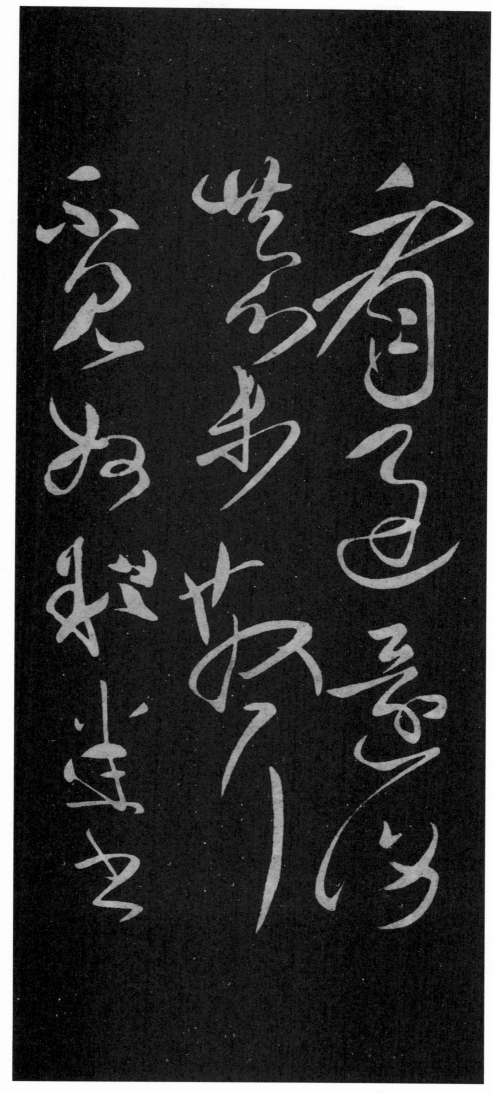

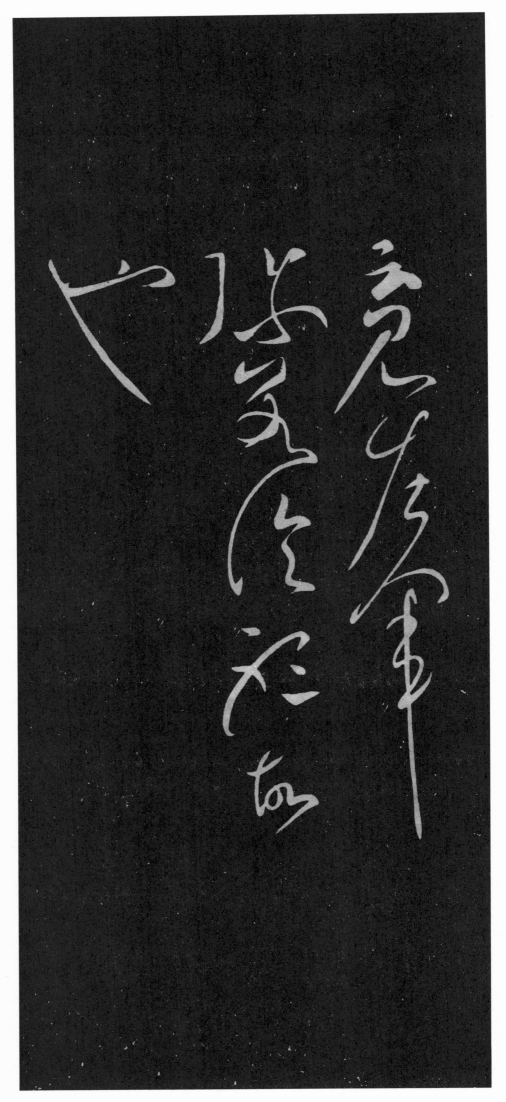

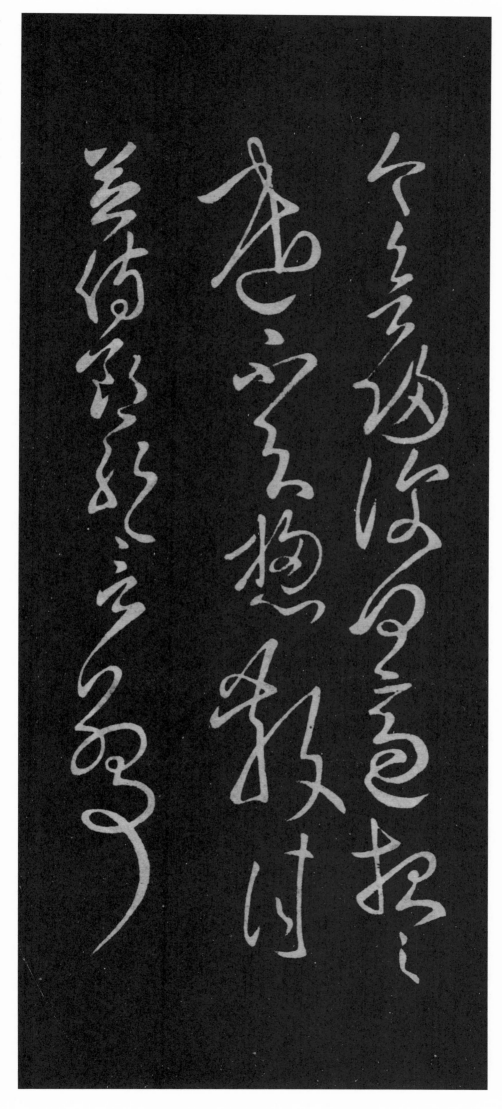

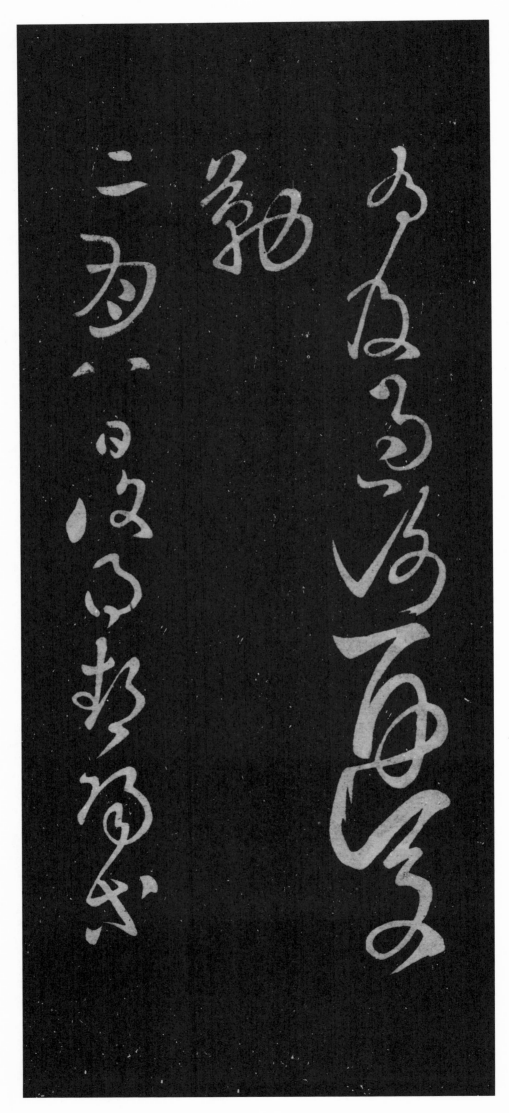

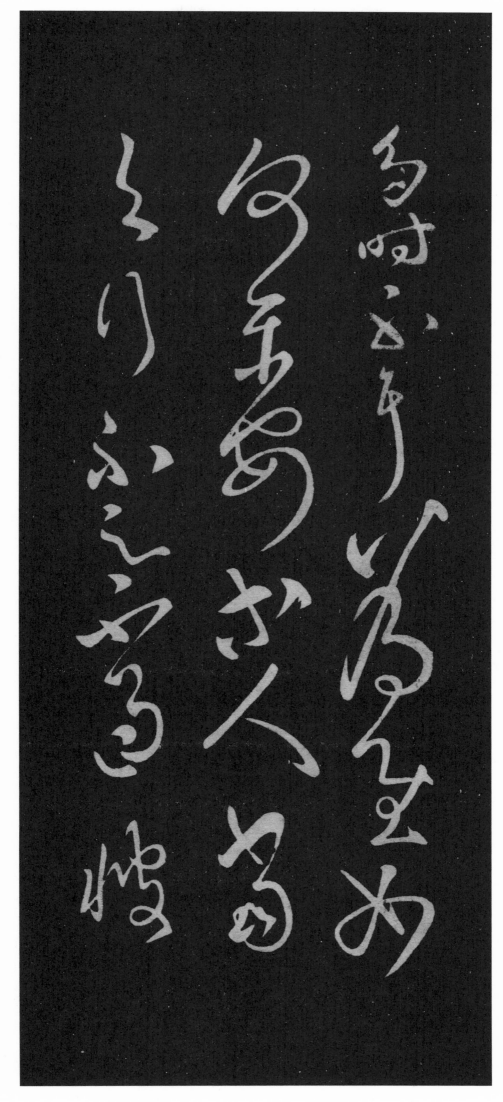

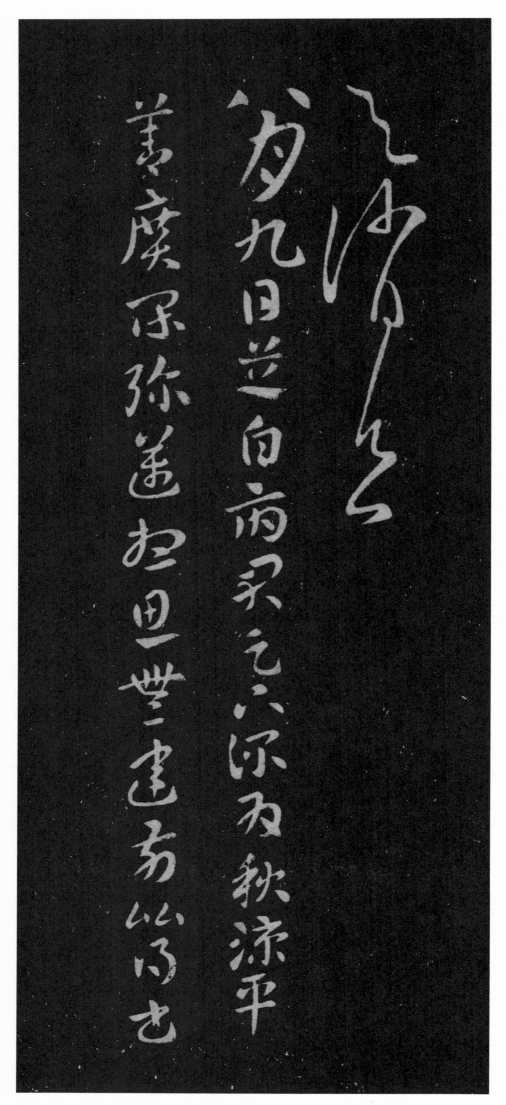

不逐西行望远悬想何日不勤捐弃／漂没不当行李又去春送举丧到美／阳须待伴比故遂简绝有缘复相闻餐

長自畫張芝甚右、

後漢崔子玉書

比为忧悬憔心今已极佳足下勿复忧念有信来数附书知

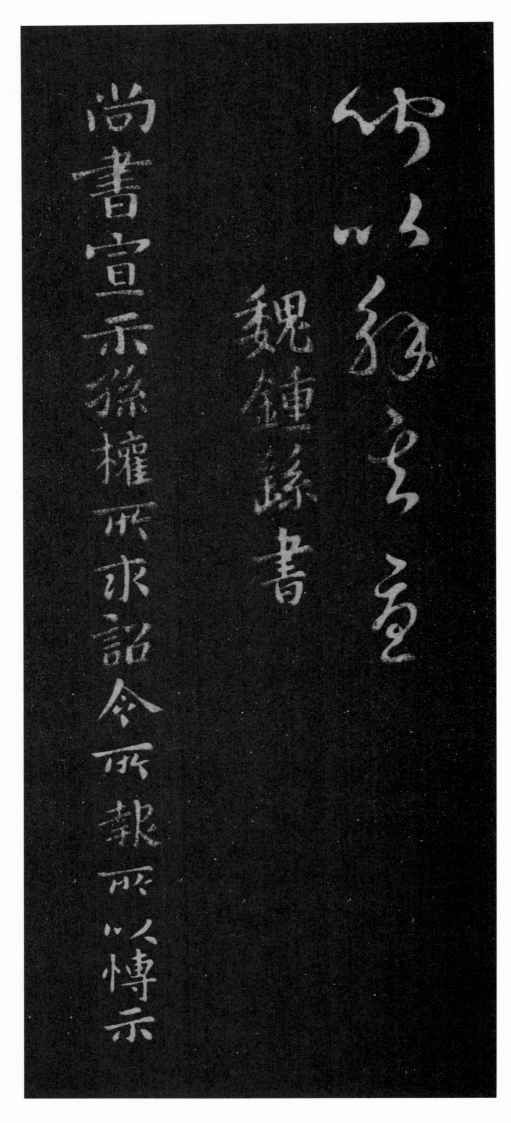

逮于卿佐必異良方出於阿是夛羑之

言可擇郎廟況縣始以疏賤得為前恩橫

所盰睍公私見異爱同骨肉殊遇厚竉以至

今日再世策名同國休戚敢不自量窃致愚慮仍日達晨坐以待旦退思鄙淺聖意所弃則又割意不敢獻聞深念天下今為已平

今日再世策名同国休戚敢不自量窃致愚／虑仍日达晨坐以待旦退思鄙浅圣意所／弃则又割意不敢献闻深念天下今为已平

权之委质外震神武度其拳拳无有二计高／尚自疏况未见信今推款诚欲求见信实怀／不自信之心亦宜待之以信而当护其未自信

挈之委质外震神武度其拳拳无有二计高尚自疏况未见信今推款诚欲求见信实怀不自信之心亦宜待之以信而当护其未自信

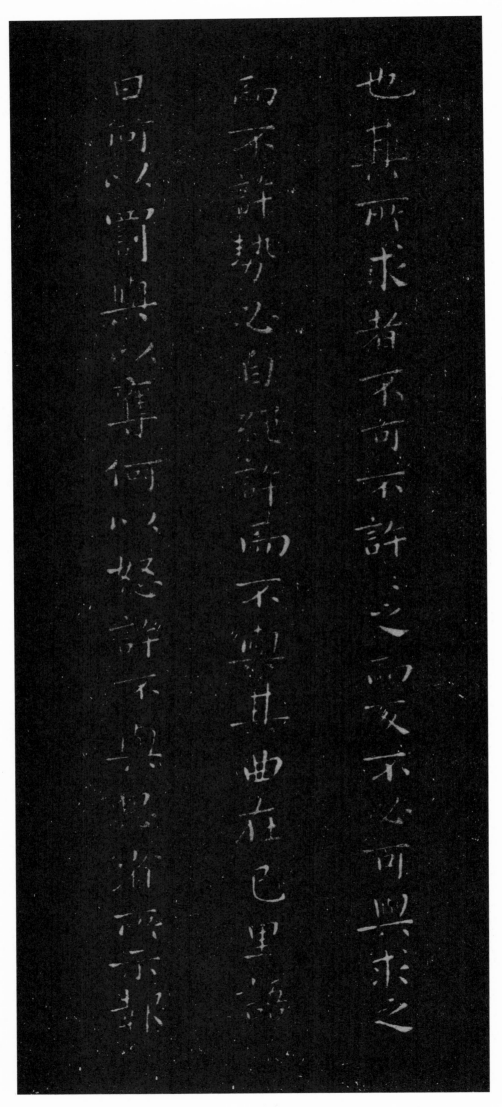

権疏曲折得宜神聖之慮非今臣下所

権疏曲折得宜宜神聖之慮非今臣下所能／有增益昔与文若奉事先帝事有数者／有似于此粗表二事以为今者事势尚当有

有增益昔与文若奉事先帝事有数者

有似於此粗表二事以为今者事势尚当有

所依违
顾君思省若以在所虑可不须复顾

节度唯君恐不可采故不自拜表

縠白昨疏还示知忧虞复深遂积

所依违愿君思省若以在所虑可不须复貌／节度唯君恐不可采故不自拜表／縠白昨疏还示知忧虞复深遂积

疾苦何迺爾耶盖張樂於洞庭之野

鳥値而高翔魚聞而深潜豈絲磬之

響雲英之奏非耶此所愛有殊所樂

疾苦何乃尔耶盖张乐于洞庭之野／鸟值而高翔鱼闻而深潜岂丝磬之／响云英之奏非耶此所爱有殊所乐

迺異君能審已而恕物則常無所結

滯矣鍾繇白

白騎遂內書不俟車駕計吳

人攉道情懷急切當以時月
待取伏罪之言盖不以疑相府小
緣心吞若八九

弟常患常羸頓遇寒進口物
多少新婦動止仰人
十二日縣白雪寒想勝常得

張侯書賢從帷帳之悼甚哀傷不可言疾患自宜量力不復之縣白

得長風書靈柩幽隔卅年心想平昔痛慕崩絕豈可居處抽裂不能自勝謝書

已具日安厝即其情事长毕奈何松等陨恸哀情顿泄亦难可言郗还未卜聊示

友中郎相百愛不去心感
遠懷近增傷惋每見范
母子哀號使人情悲

吴青州刺史皇象書

文武将队乃俾俊
後丕
我皇綱董此不虔古
君

子即戎忘身昭其果毅

尚其桓桓師尚七十气冠

三軍詩人作歌如鷹如鸇

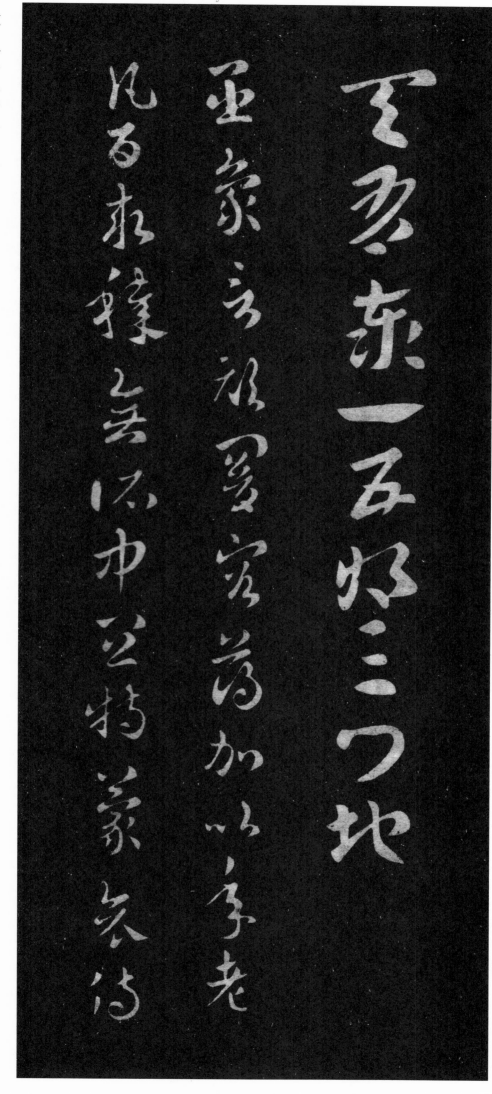

殊受之遇安感骑乘之欢游息
之燕淳和足使忘躯命荣观足
以光心膂延望翘翘念在效报而

萧走垂须终何才力以答新恩唯／尚有借近赵走文过首贫尚寻／天恩智方营私成无往颜爱自弥

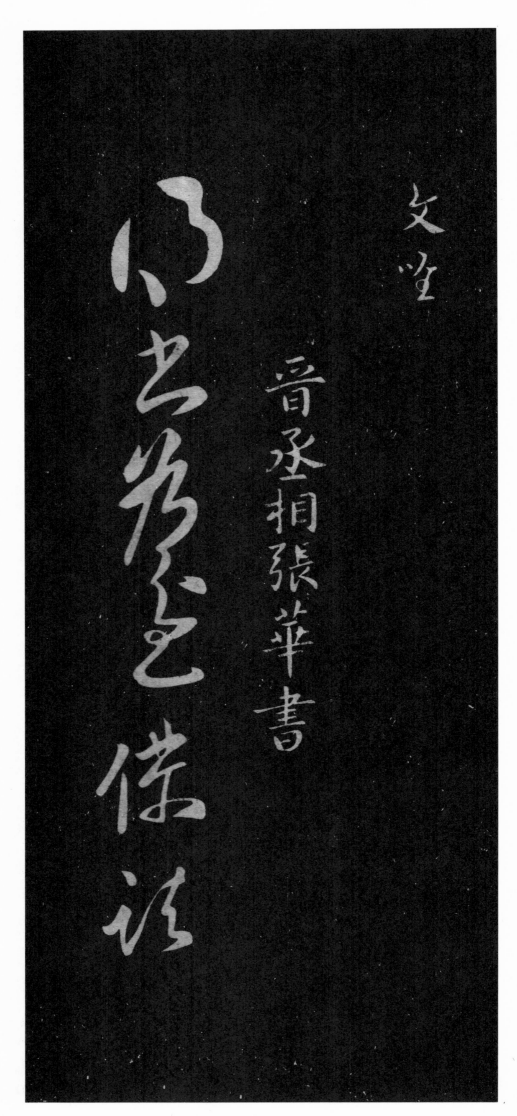

文唯

晋丞相张华書

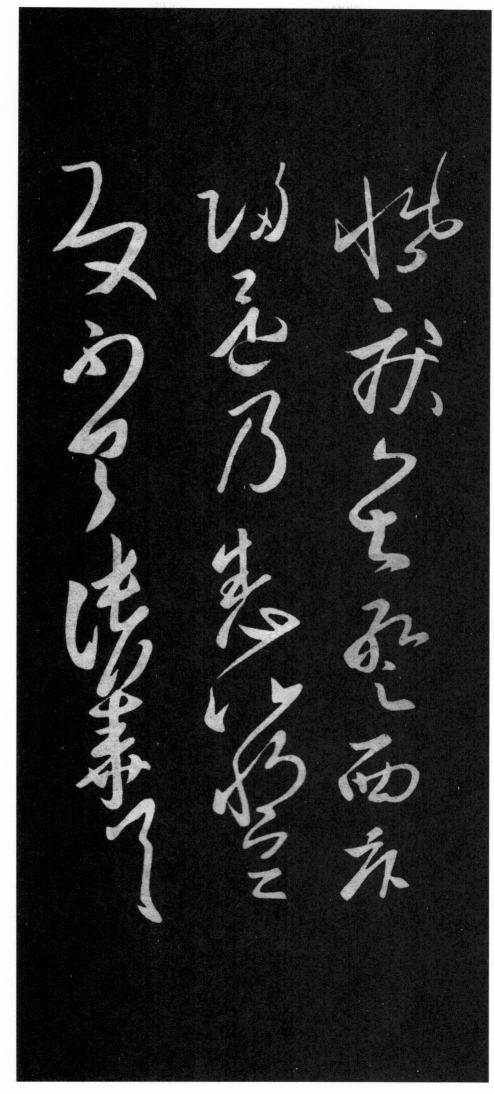

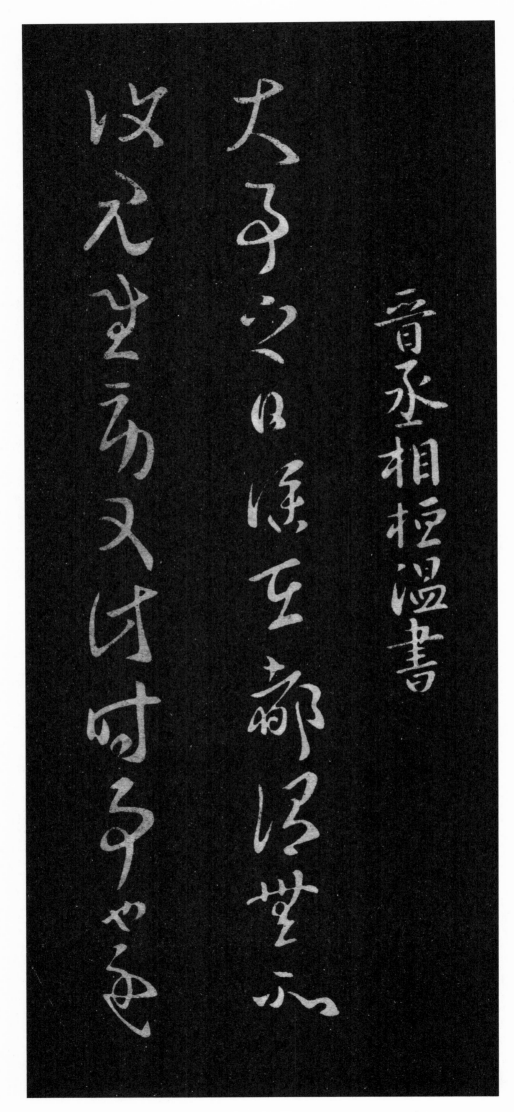

晋丞相桓温书

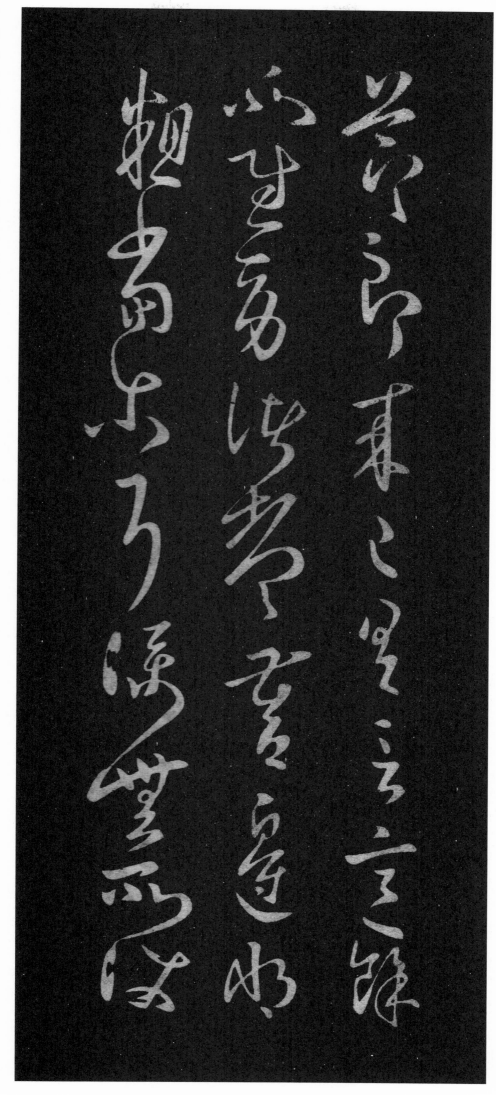

节郎来已具言意余／所慰劳诸都督边将／粗当尔耳仆无所使

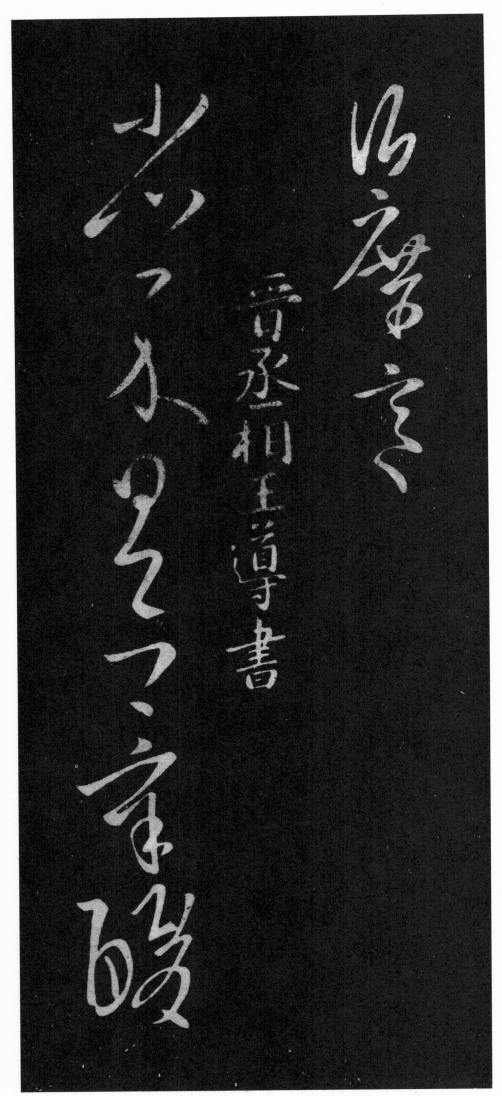

晋丞相王導書

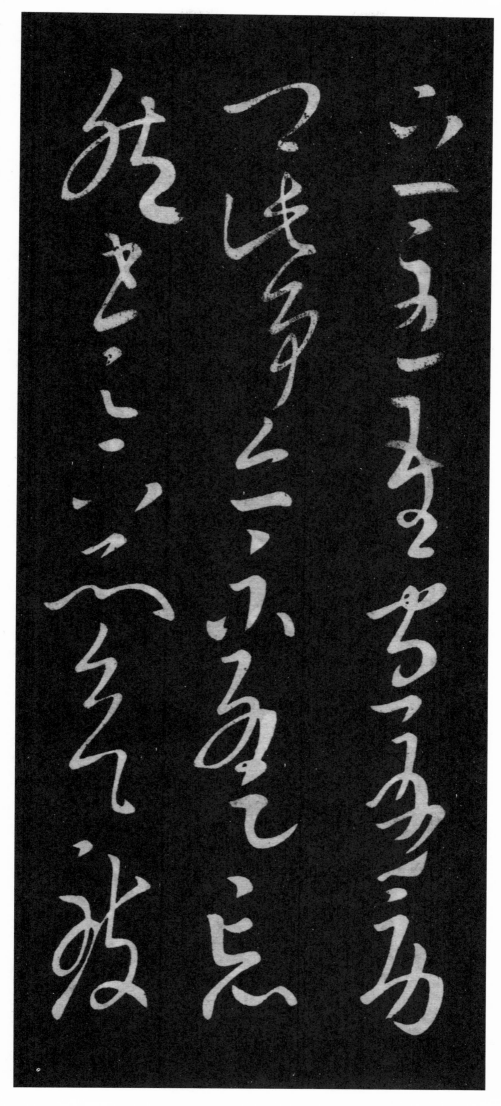

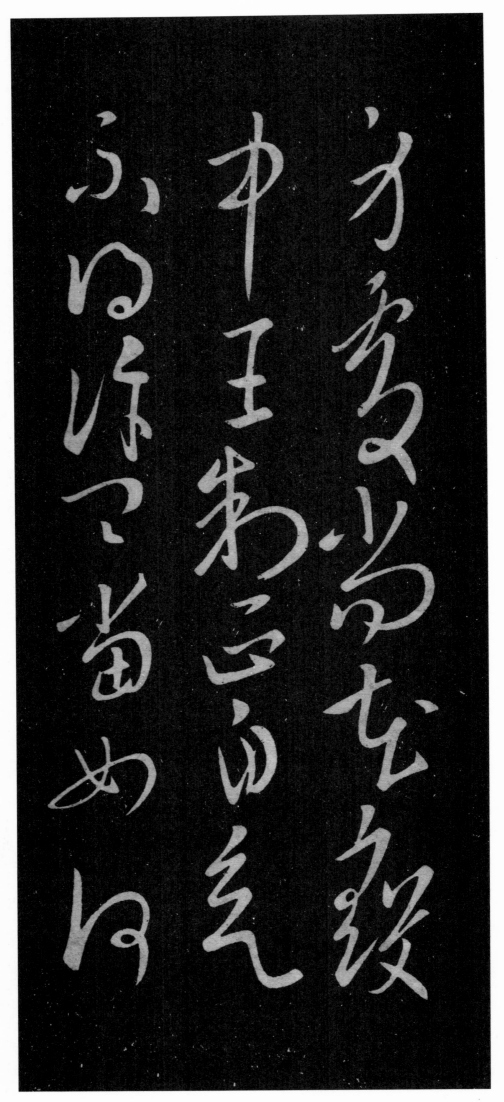

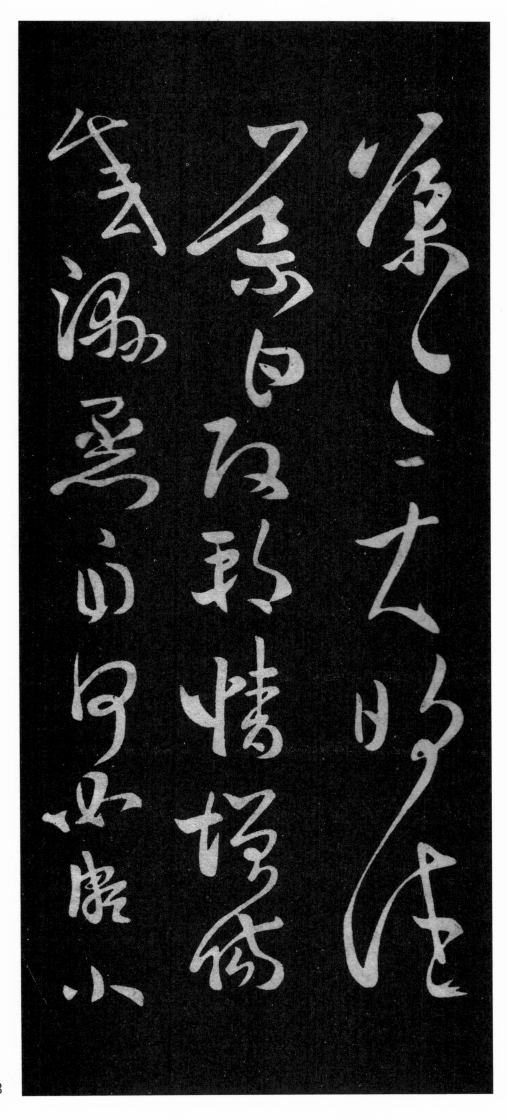

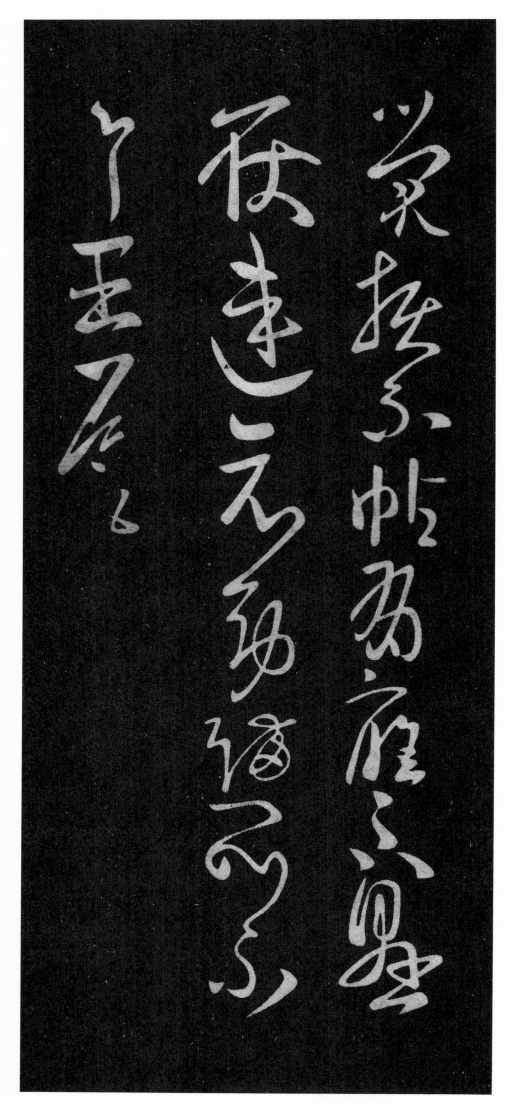

晋丞相王敦书

敦顿首顿首蜡节忽过岁暮感悼伤悲食邑想自如

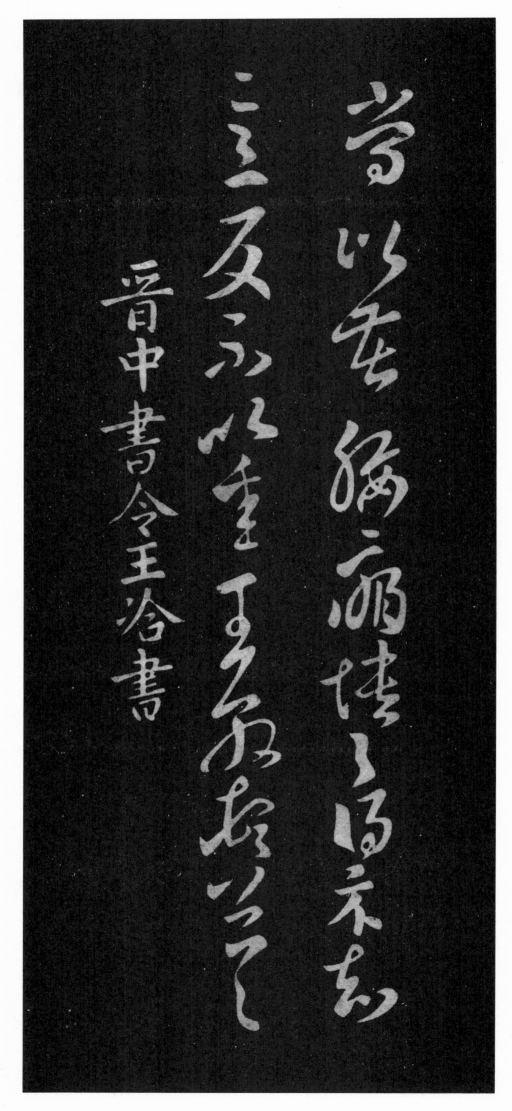

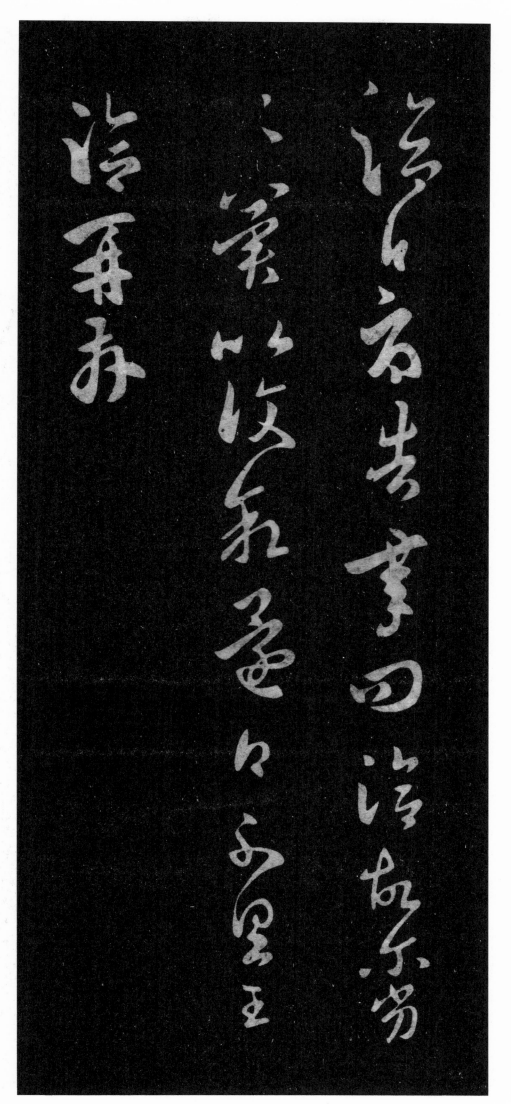

洽頓首言不孝禍深備豫嬰

茶毒蔭恃亡兄仁愛之訓冀終百

年永有憑奉何圖慈兄一旦背

弃悲号哀摧肝心如抽痛毒烦

冤不自堪忍酷当奈何痛当奈

何重告恻至感增断绝执笔

哽涕不知所言洽顿首言

洽顿首言兄子号毁不可忍

视抚之摧心发言哽恸当复奈

何奈何洽顿首言／洽白向感塞不成叙得告承／问殊乏劣白不具王洽再拜

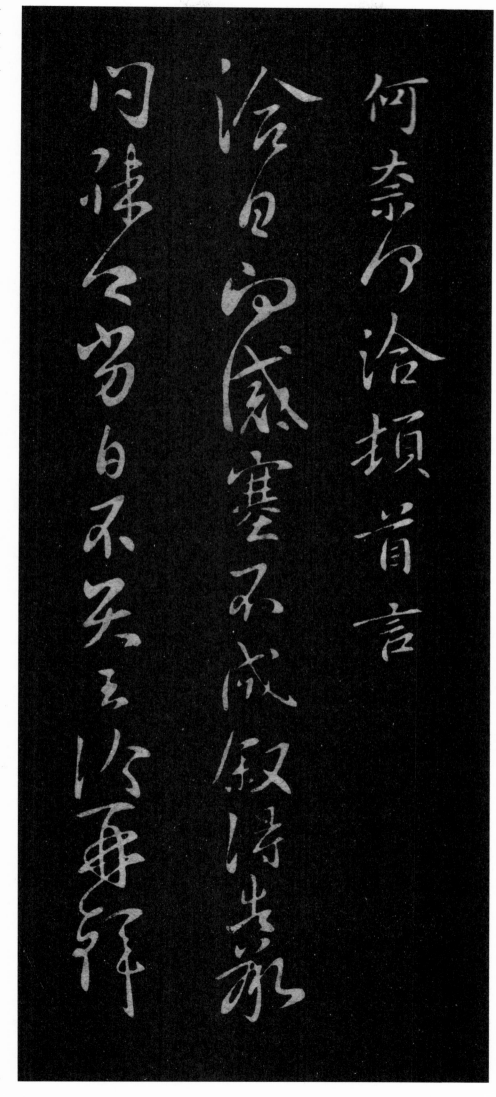

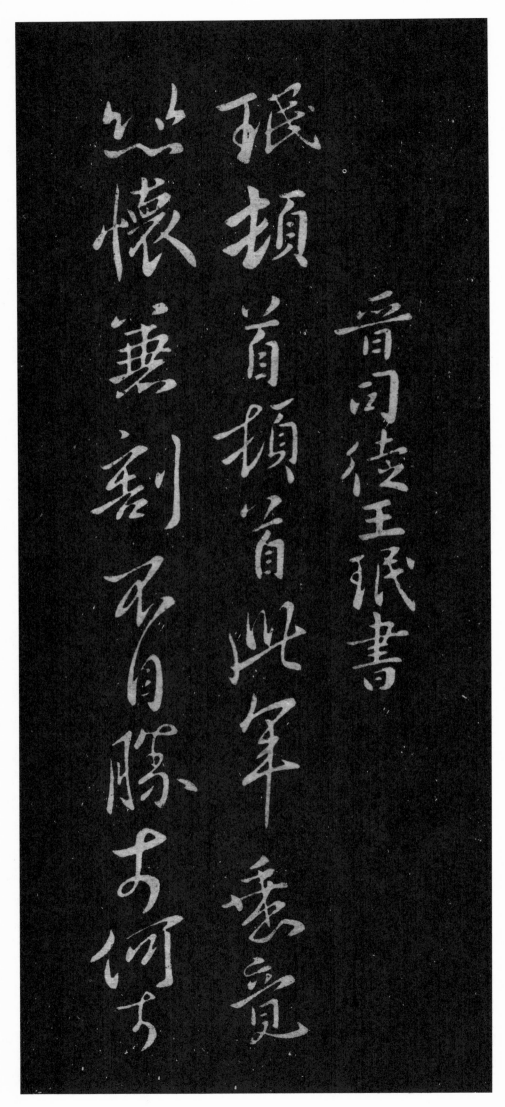

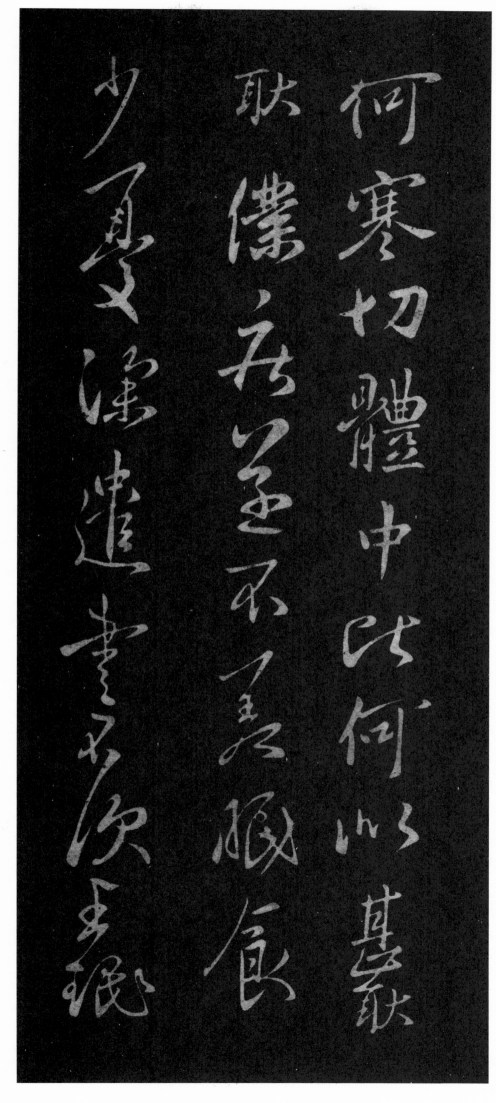

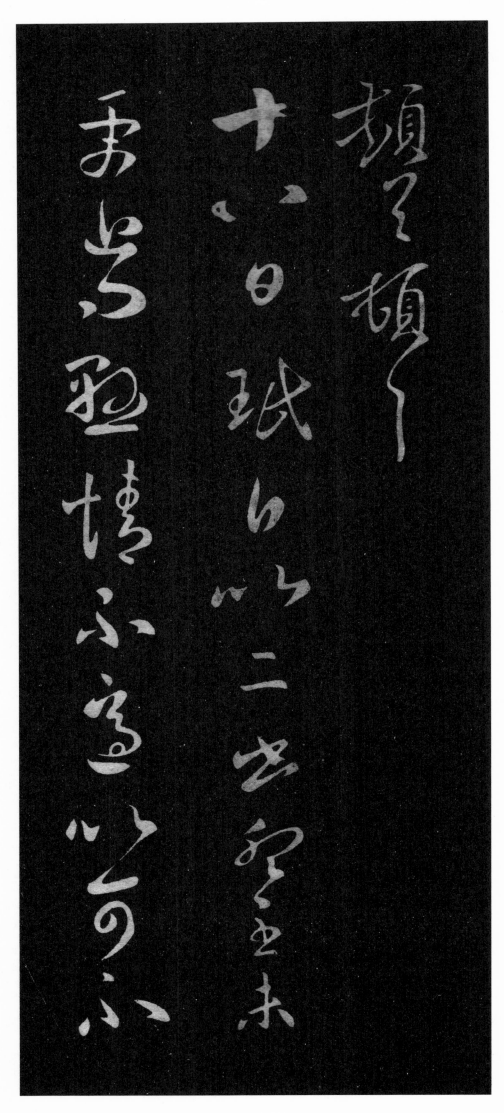

吾嬴疾故尔忧深力书

不具王珉敬问

何如仆故顿弊力书不次王珉

故首顿首上下何如仆上下大都蒙恩得书慰之吾具

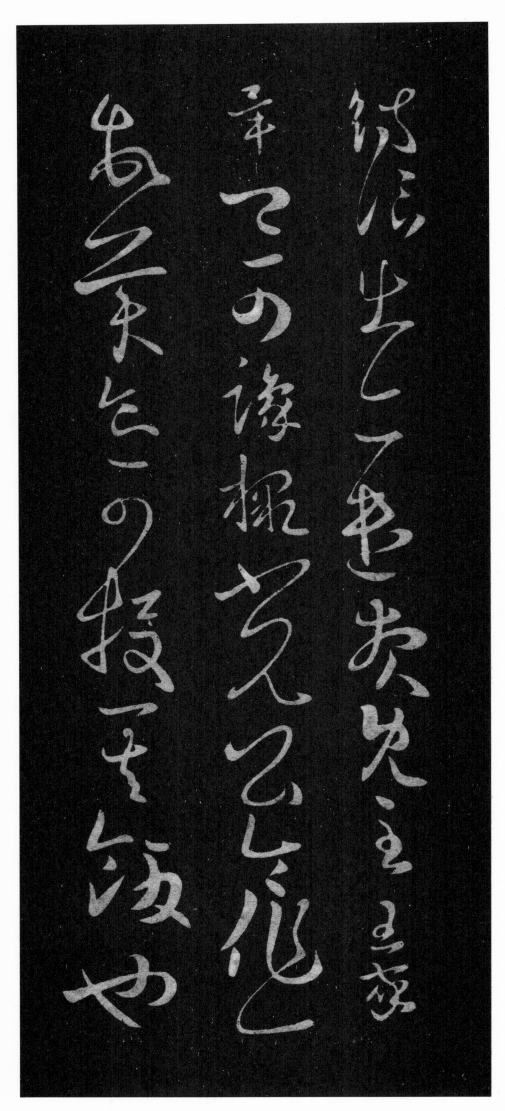

晋司徒王珣书

王珉敬报

三月四日珣顿首末冬众

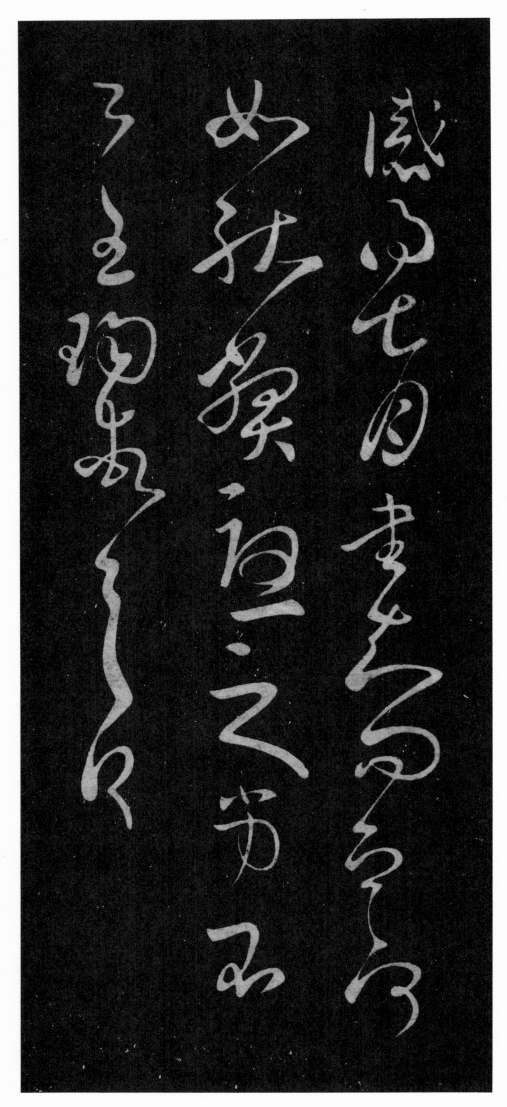

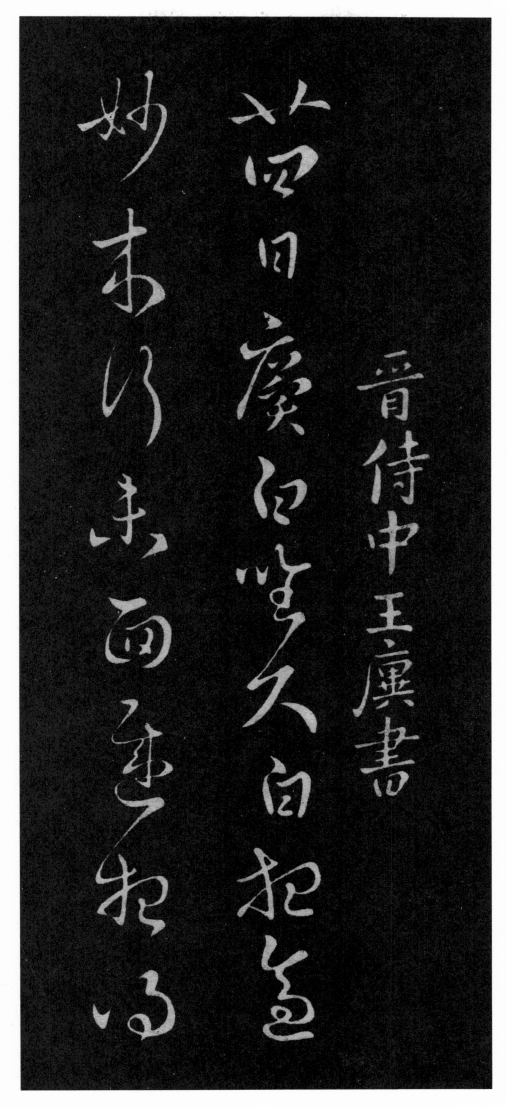

晋侍中王廙書

廿四日廙白唯久白想适

妙来行未面迟想得

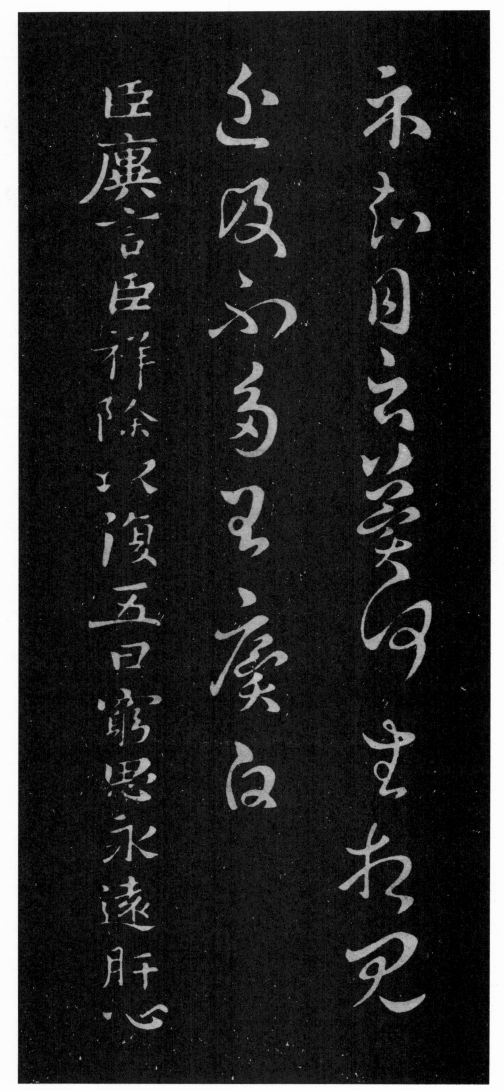

寸截甘雪應時嚴寒奉被手詔伏承

聖體御膳勝常以慰下情臣故患匈
滿

氣上頓乏勿勿慈恩垂愍每見慰問感
戴

屏營不勝銜遇謹表陳聞臣廙誠惶

頓首頓首死罪死罪

臣廙言昨表不宣奉賜手詔伏承聖

屏營不胜銜遇謹表陳聞臣廙诚惶／頓首頓首死罪死罪／臣廙言昨表不宣奉賜手詔伏承聖

体胜常以慰下情不审宿昔後何如承

鄭夫人乃尔委頓今復增損伏惟哀已

愍存益劳聖心謹附承動静臣羲言

七月十三日告籍之等近日遣王秋书／不具月行复半念汝逼思不可堪居／奈何奈何雨涼不审

煩何如池何遂善失悬心子

阿母蒙恩上下雀佳宜可行

佳如復断要取未断愁人宜

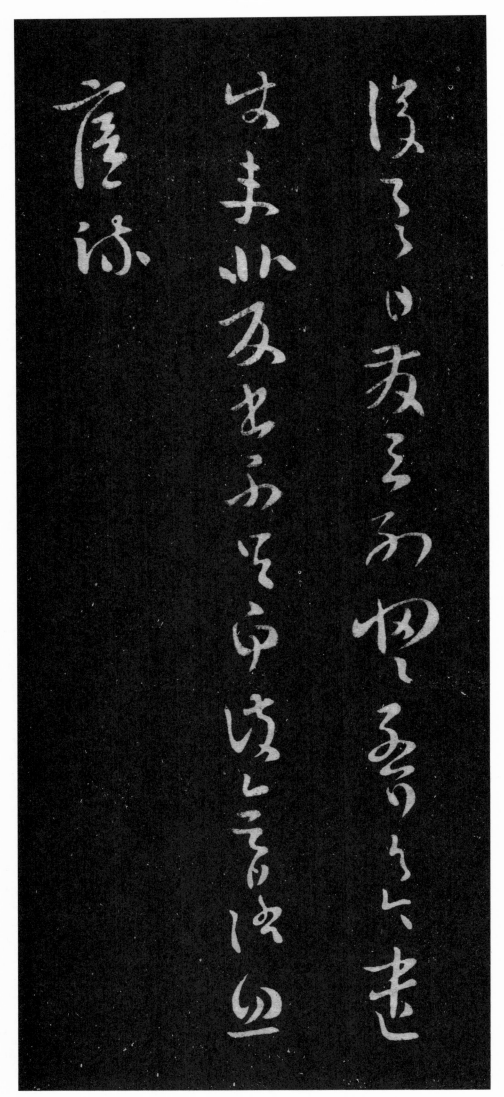

晋太宰高平郗鉴书

鉴顿首顿首灾祸无常奄

承遘难念孝性攀慕

兼

剝不可堪勝奈何奈何

望遠未緣敘苦以增酸楚

鑒頓首頓首

晋侍中郗愔書

九月七日愔报比得章知弟惭佳至庆想

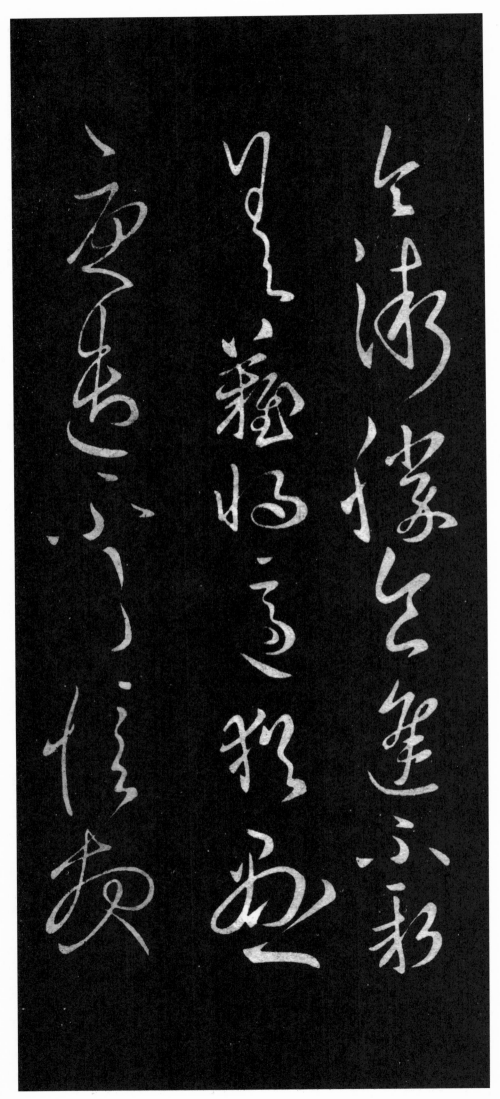

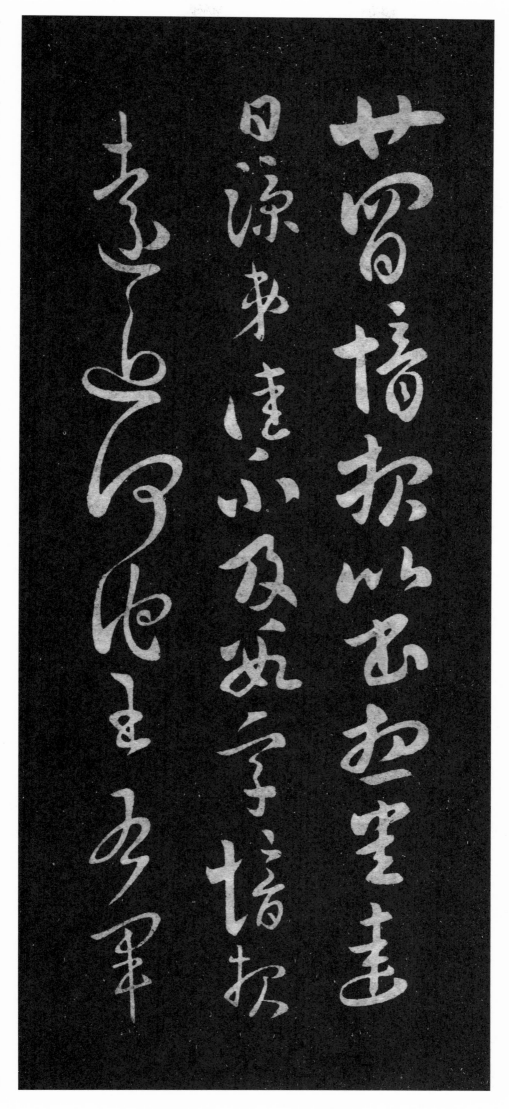

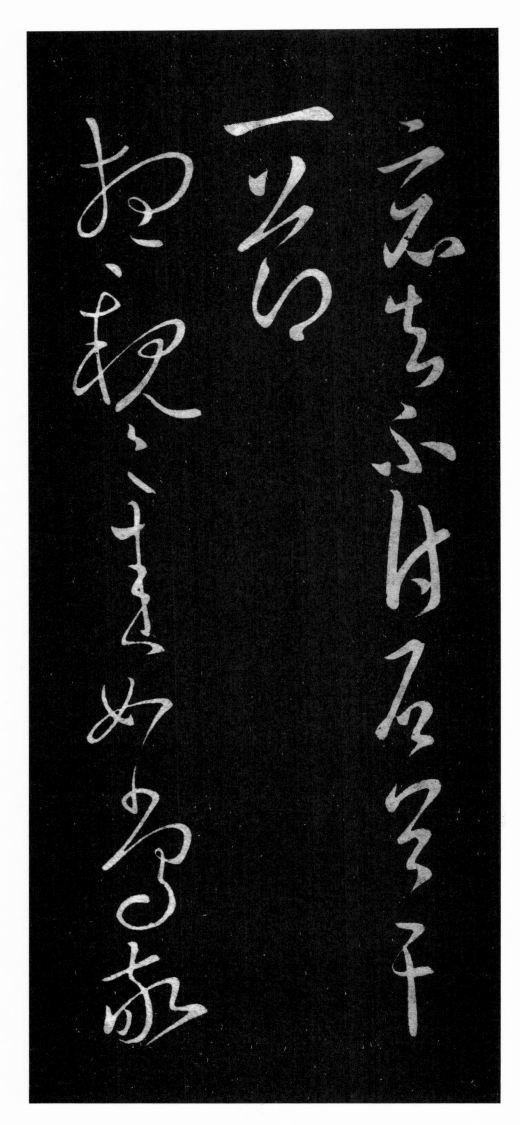

源日の田来永道征故
未善差恒在尚书
来多日

晋中書郎郗超書

超言遠近無他說荀異問

者定虛耳云段龕歸順不

知審不王江州爲宗正似已定前所傳者虛妄耳異同自旨啟超言

晋尚书令卫瓘书

去顿州民卫瓘惶恐死罪中阙音敬望想想怀在外

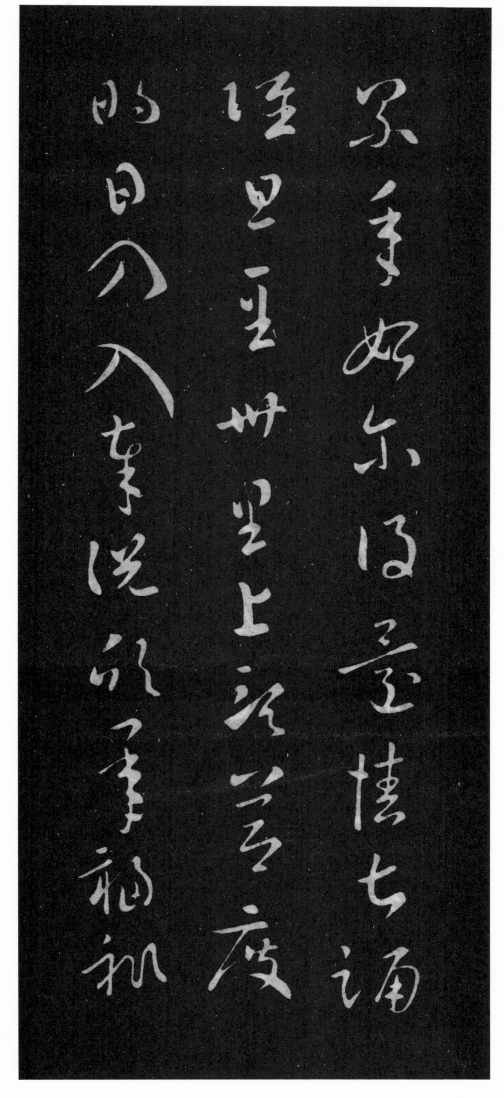

白不具

晋黄门郎卫恒书

一日有恨知问未而为叹欲

七日云耶恒白

晋太傅陳郡謝安書

安頓首顿首每念君一旦哀

窮煩冤号慕觸事崩踊

尋繹荼毒岂可為心奈何

奈何臨書凄悶安頓首頓

六月廿日具記道民安惶恐言

此月向終惟祥變在近號慕

崩慟煩冤深酷不可居處比

奉十七十八日二告承故不和甚馳灼大热尊體復何如謹白記不具謝安惶恐再拜

奉十七十八日二告承故不和甚馳灼大熱尊體復何如謹白記不具謝安惶恐再拜

晋散骑常侍谢万书

七月十日万告朗等便

流火感伤兼切不自胜奈

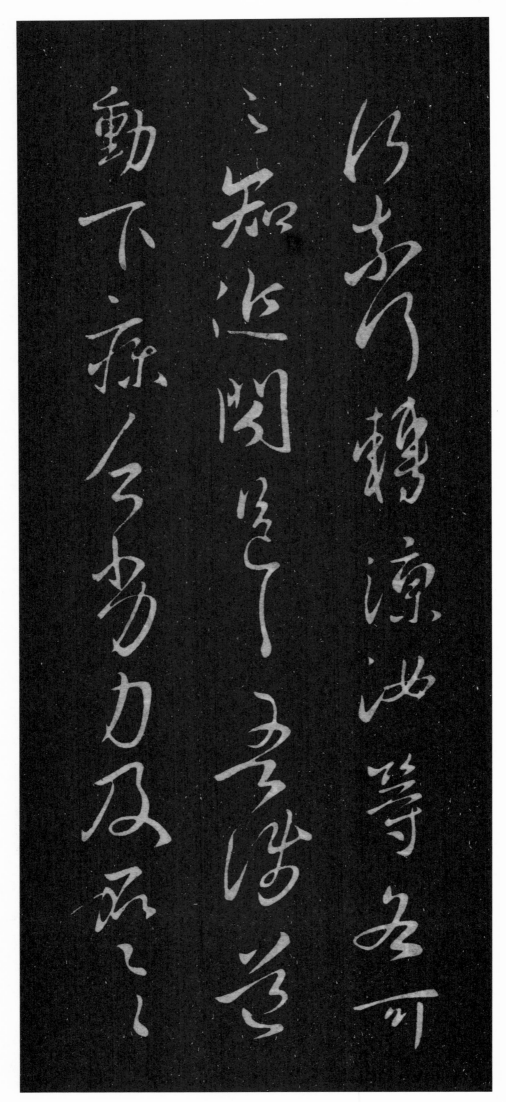

萬曆四十三年乙卯歲穐八月

九日草莽臣温如玉張應召奉

肅藩令旨重摹上石

友中郎相頂蒙遠懷近增傷慨軼子家誦使人

張侯書賢從惟

衣傷不可言疾患

不復之絲白

何寒切體中

耿儸丞至

少賓文逮進事

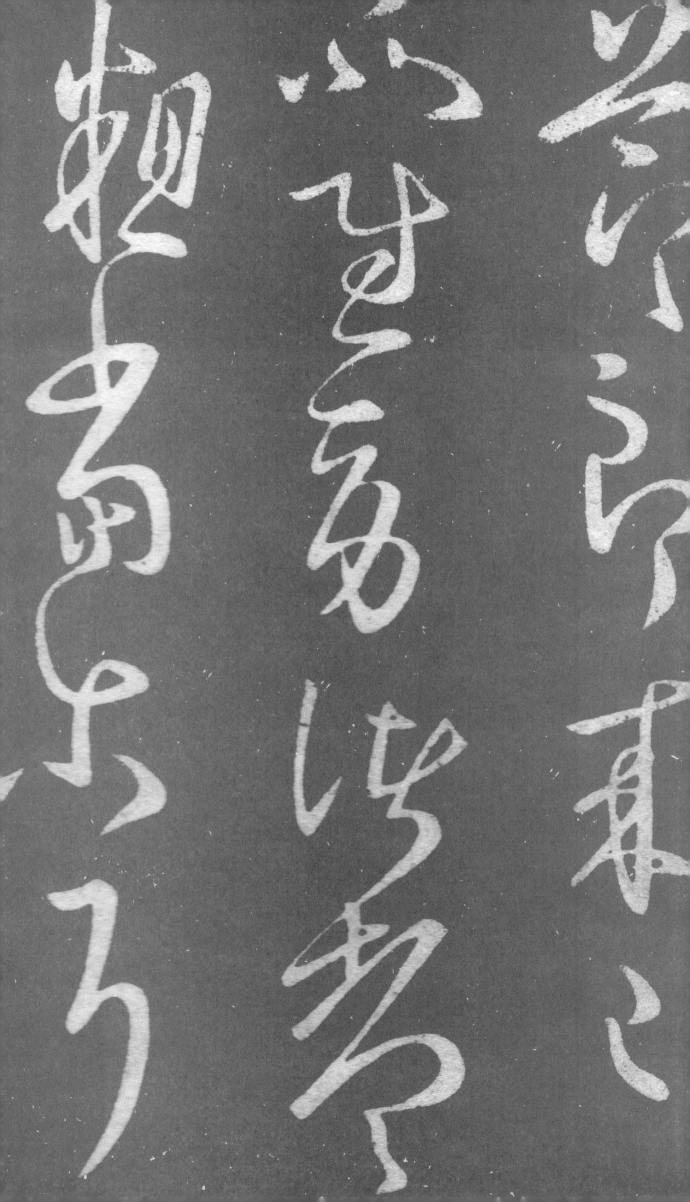

图书在版编目（ＣＩＰ）数据

淳化阁帖. 历代名臣卷. 一 / 陆有珠主编 ；廖幸玲
编著. — 合肥 ： 安徽美术出版社，2019.8
　ISBN 978-7-5398-8920-7

　Ⅰ．①淳… Ⅱ．①陆… ②廖… Ⅲ．①汉字－法帖－
中国－古代 Ⅳ．① J292.21

中国版本图书馆 CIP 数据核字 (2019) 第 106067 号

淳化阁帖·历代名臣卷（一）
CHUNHUAGE TIE LIDAI MINGCHEN JUAN YI

陆有珠　主编　廖幸玲　编著

出 版 人：唐元明
责任编辑：张庆鸣
责任校对：司开江　陈芳芳
责任印制：缪振光
封面设计：宋双成
排版制作：文贤阁
出版发行：时代出版传媒股份有限公司
　　　　　安徽美术出版社（http://www.ahmscbs.com）
地　　址：合肥市政务文化新区翡翠路1118号出版传媒广场14F
邮　　编：230071
出版热线：0551-63533625　18056039807
印　　制：天津联城印刷有限公司
开　　本：787 mm×1380 mm　1/12　印张：8
版　　次：2019年8月第1版
印　　次：2019年8月第1次印刷
书　　号：ISBN 978-7-5398-8920-7
定　　价：35.80元